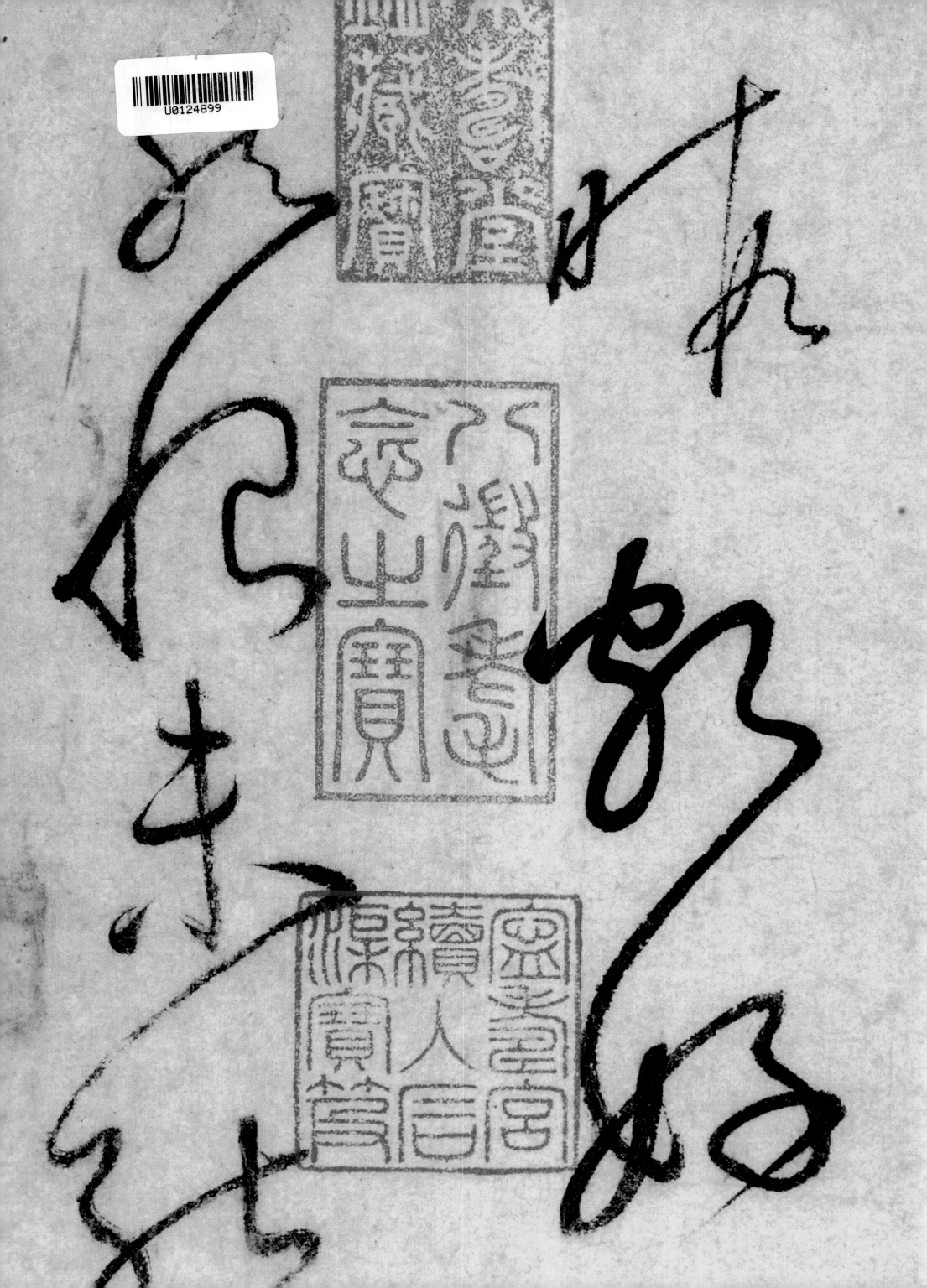

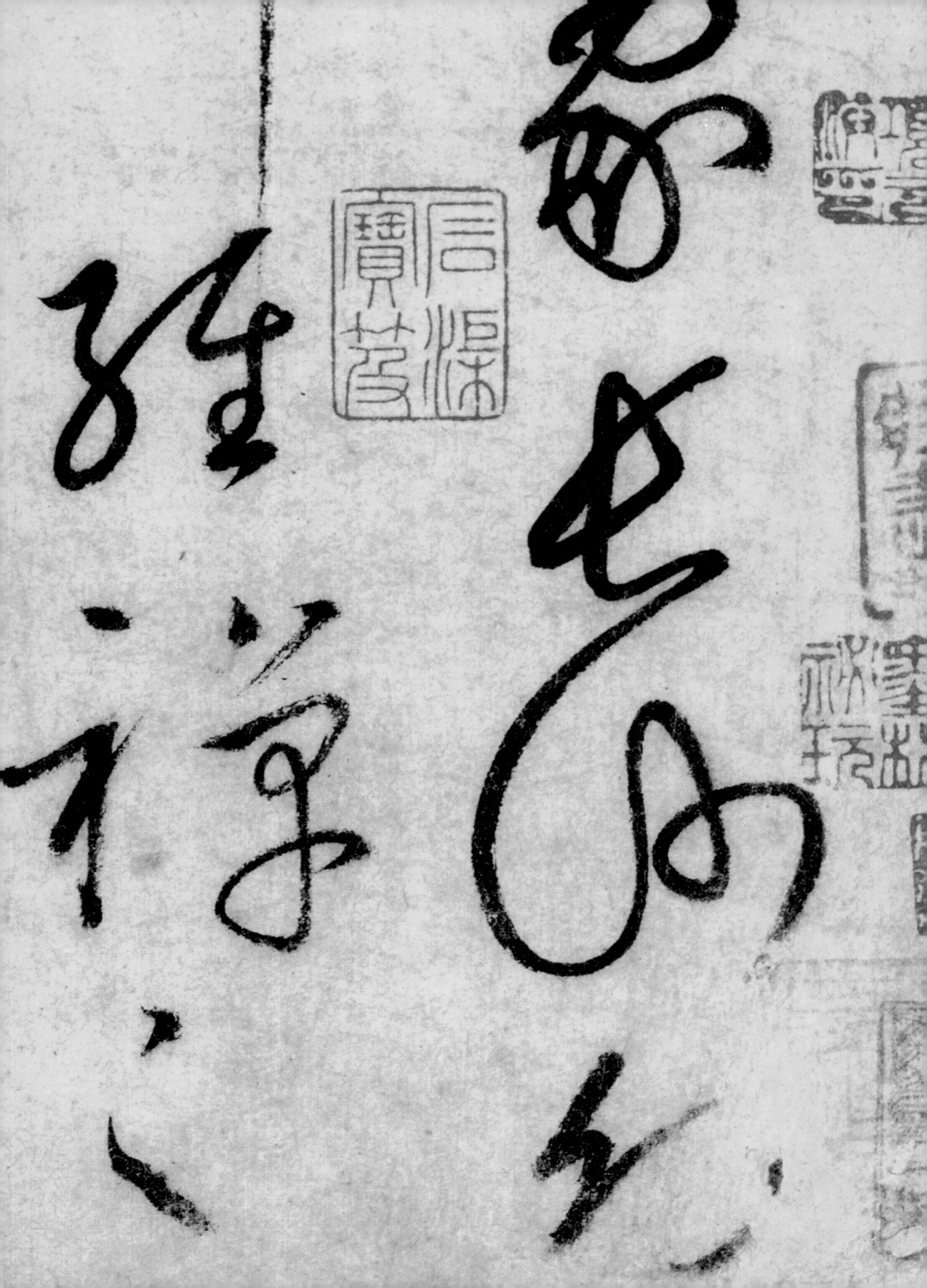

好酒眠二美人賞

好酒眠二里馬

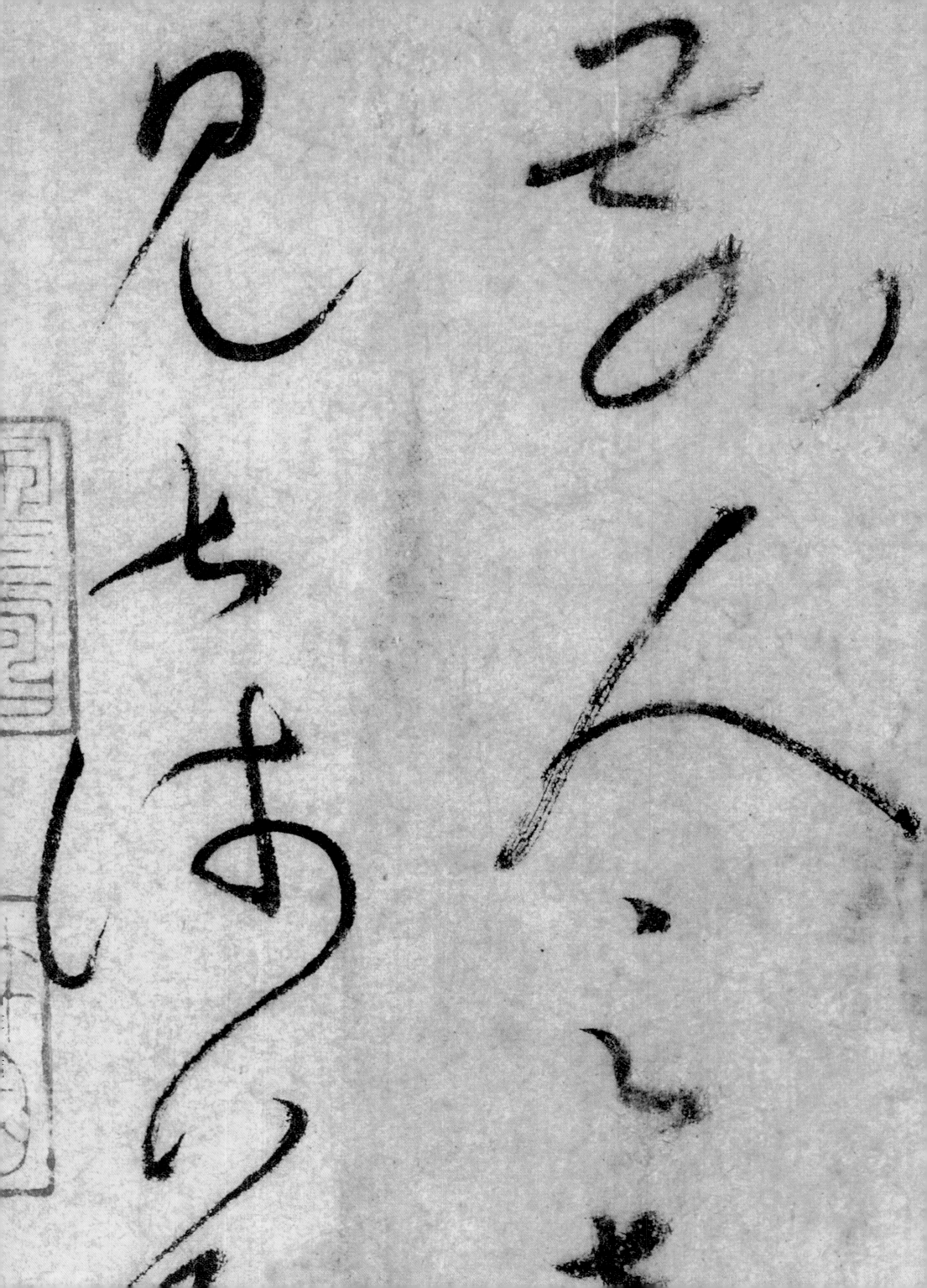

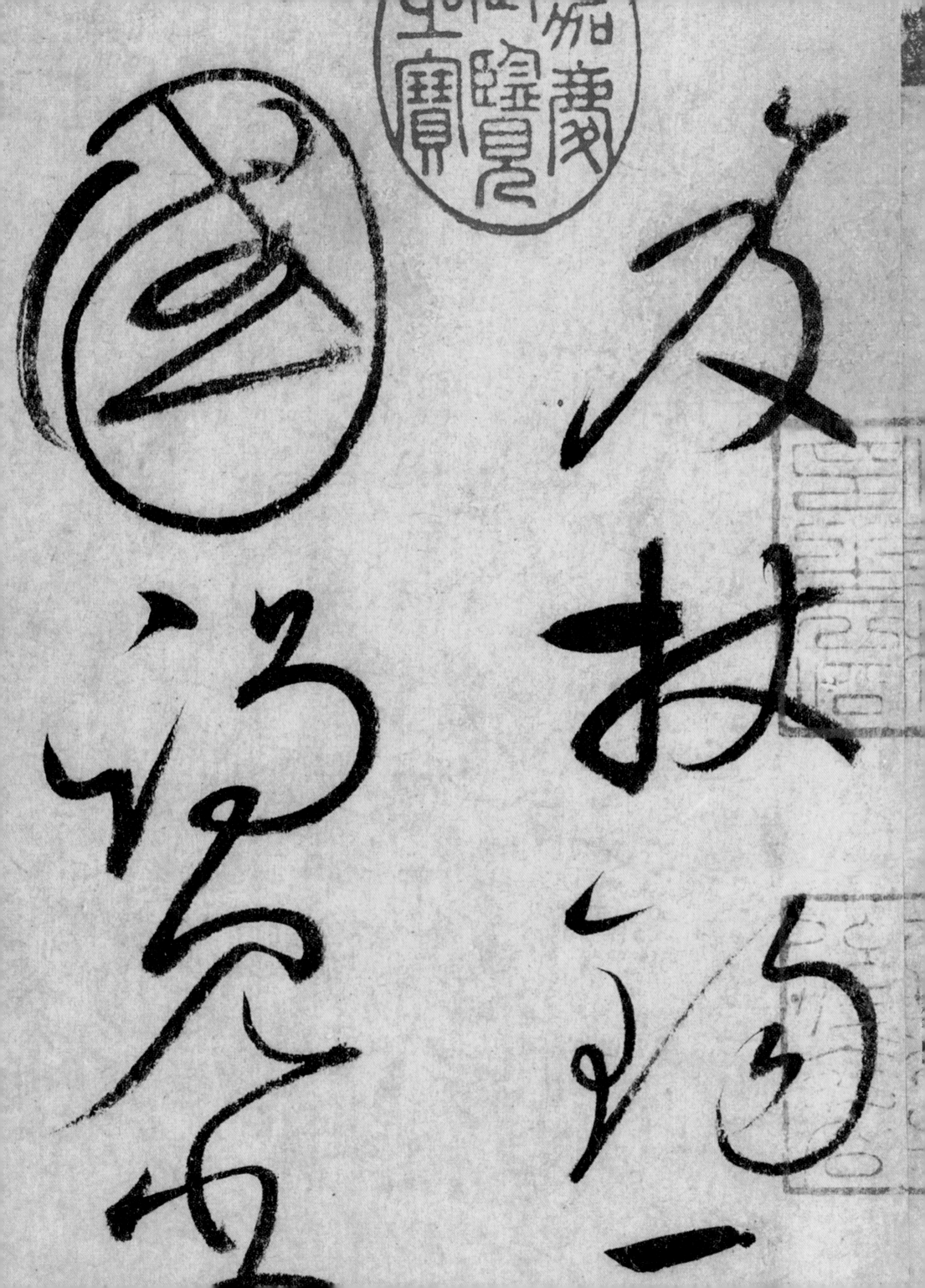

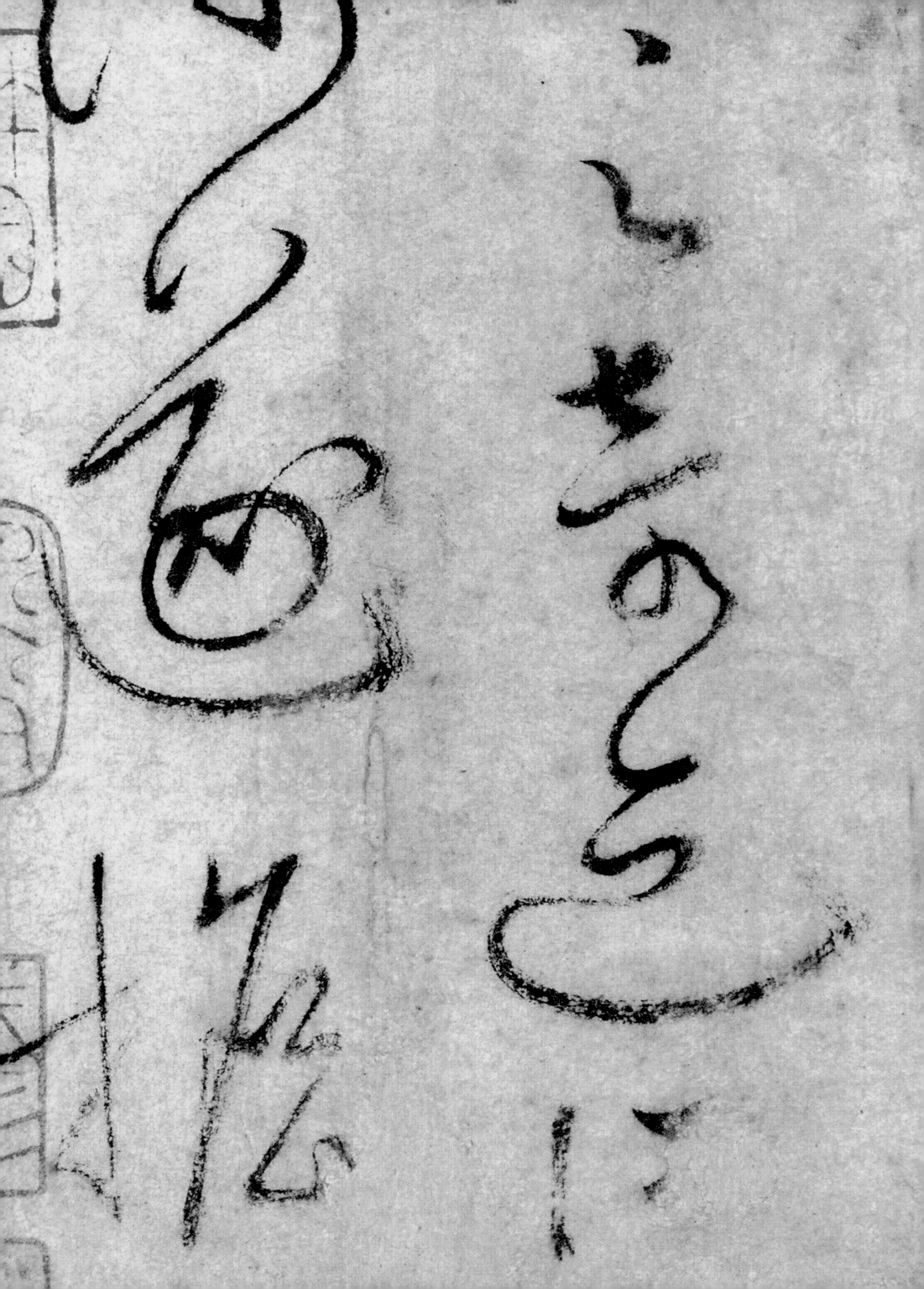

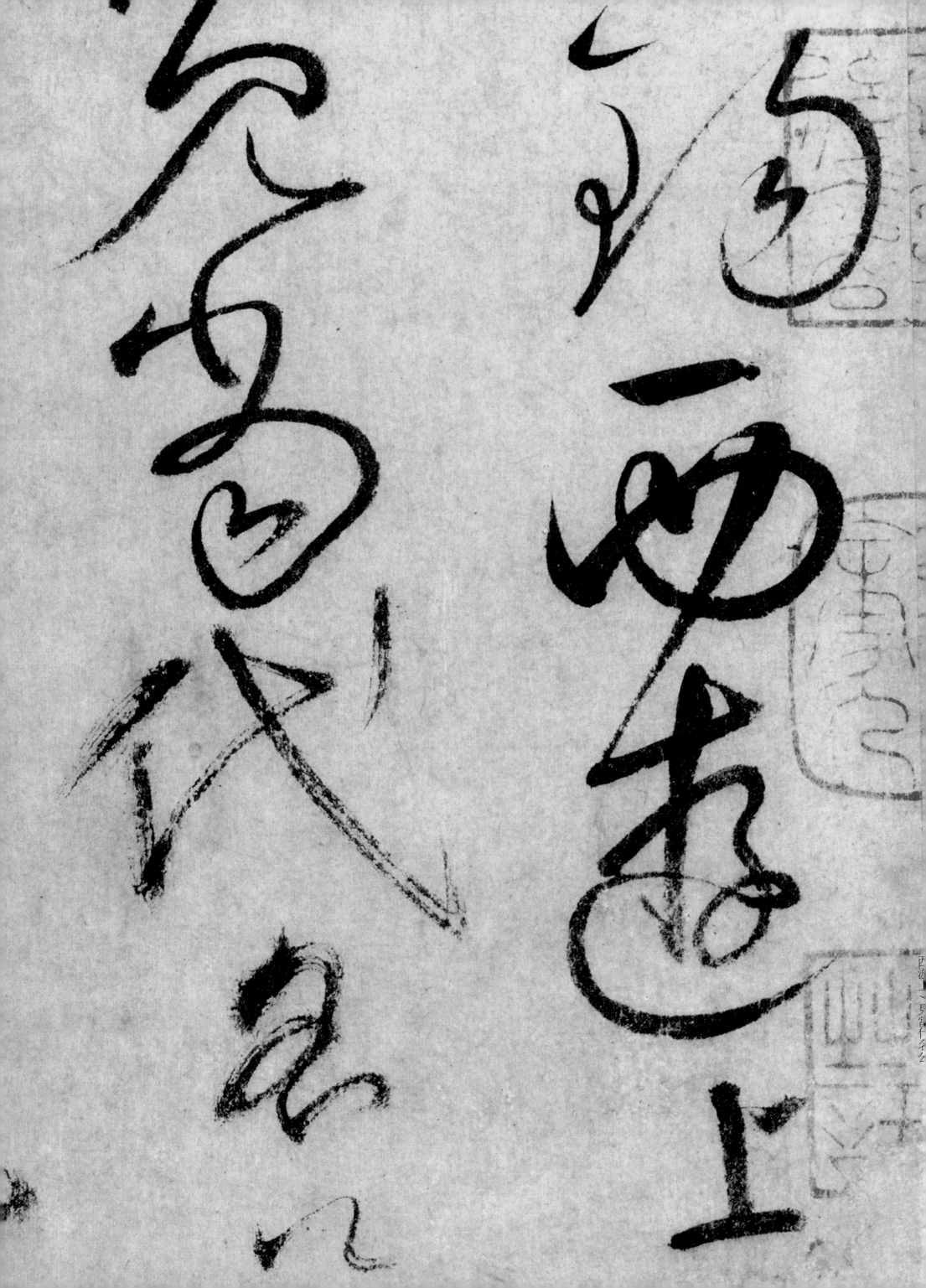

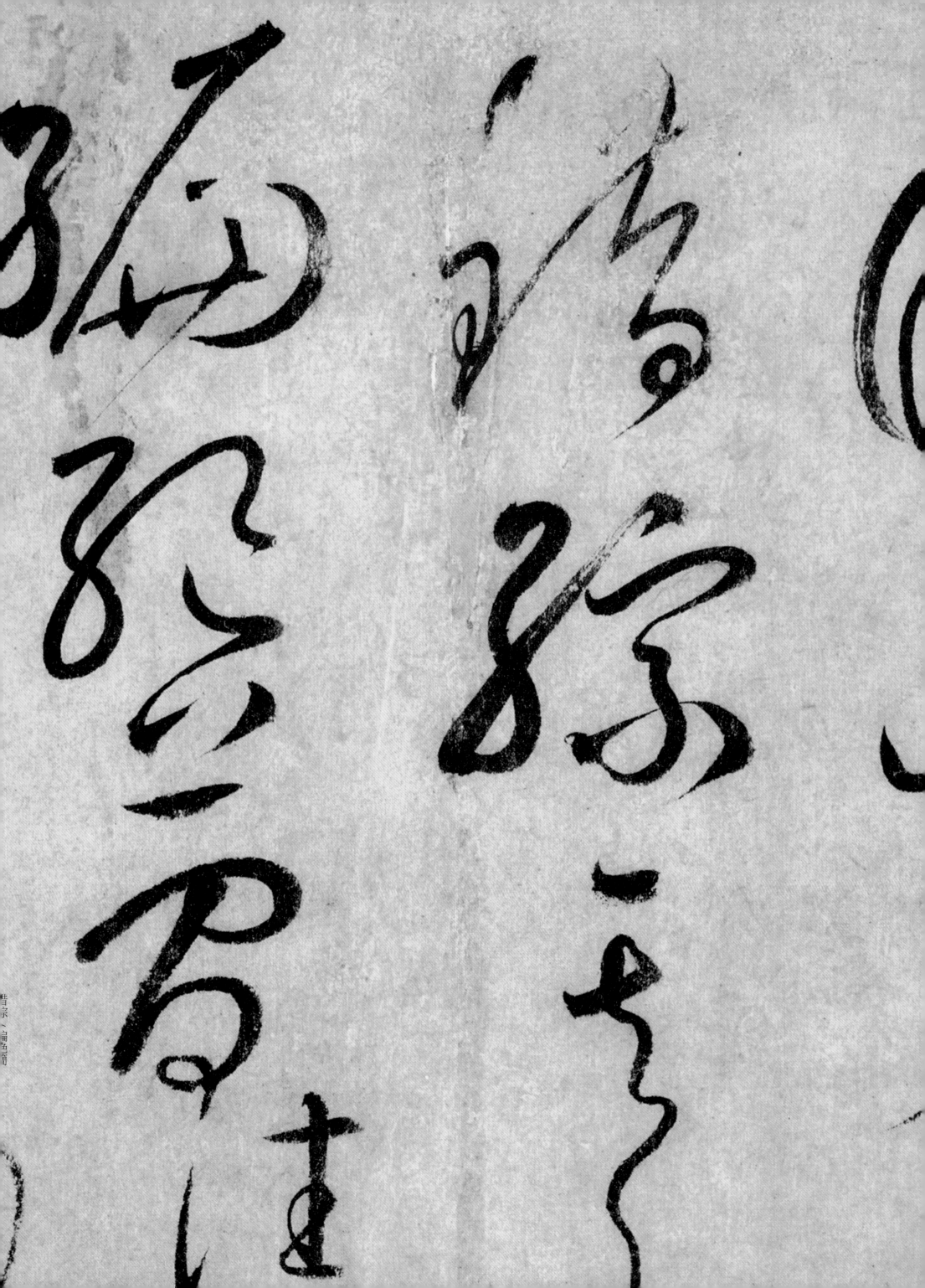

胸暗一魚殿

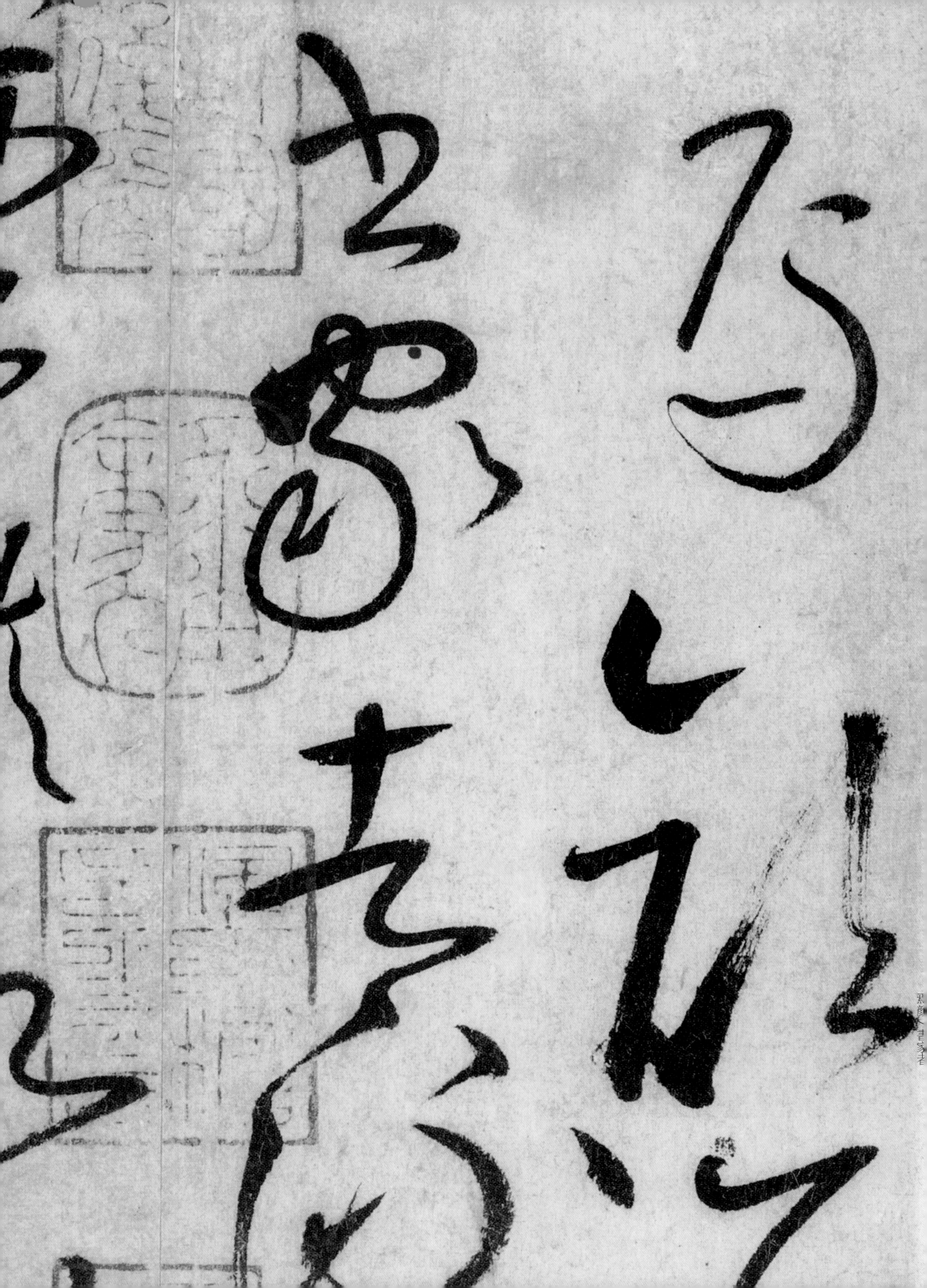

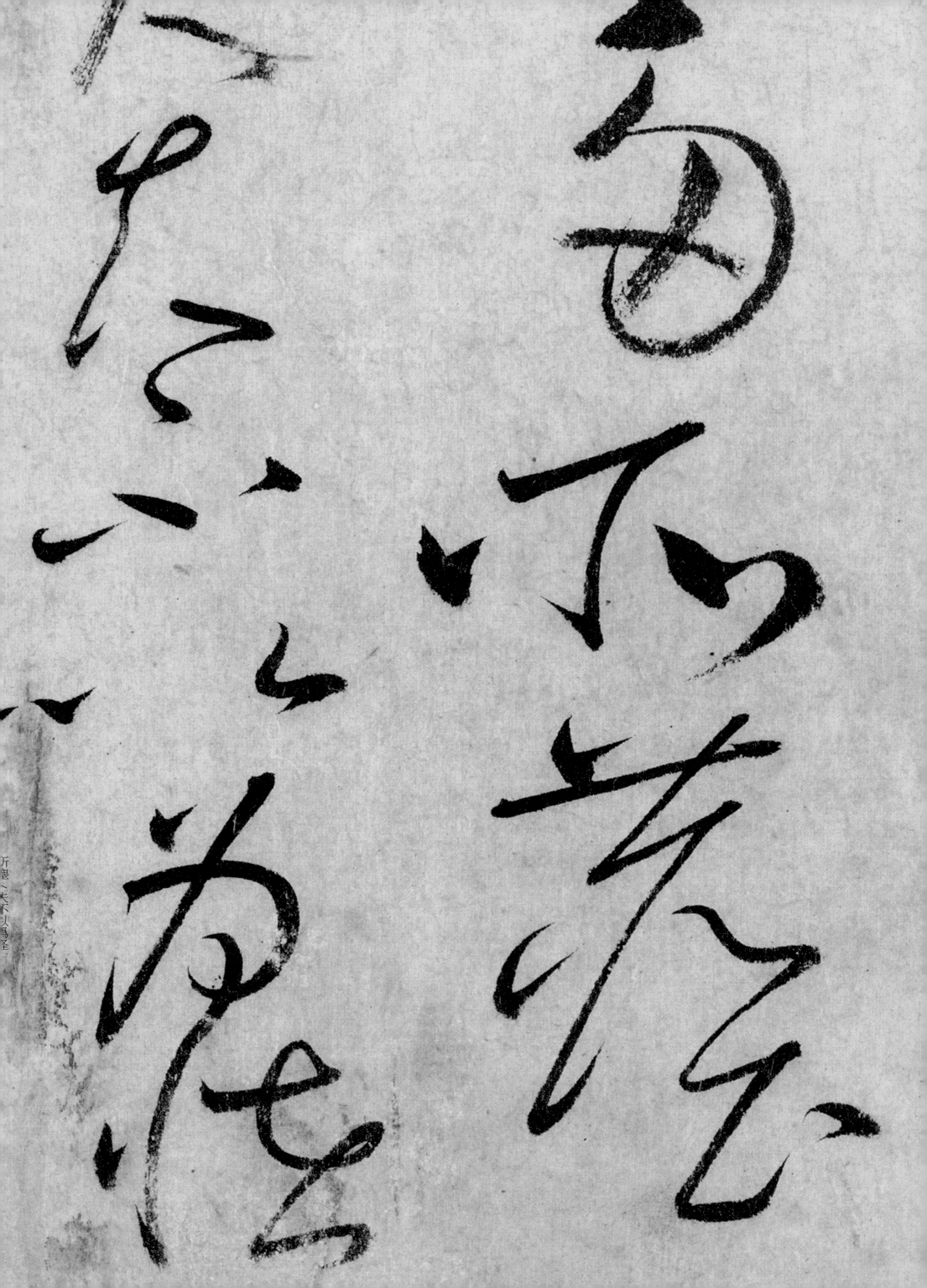

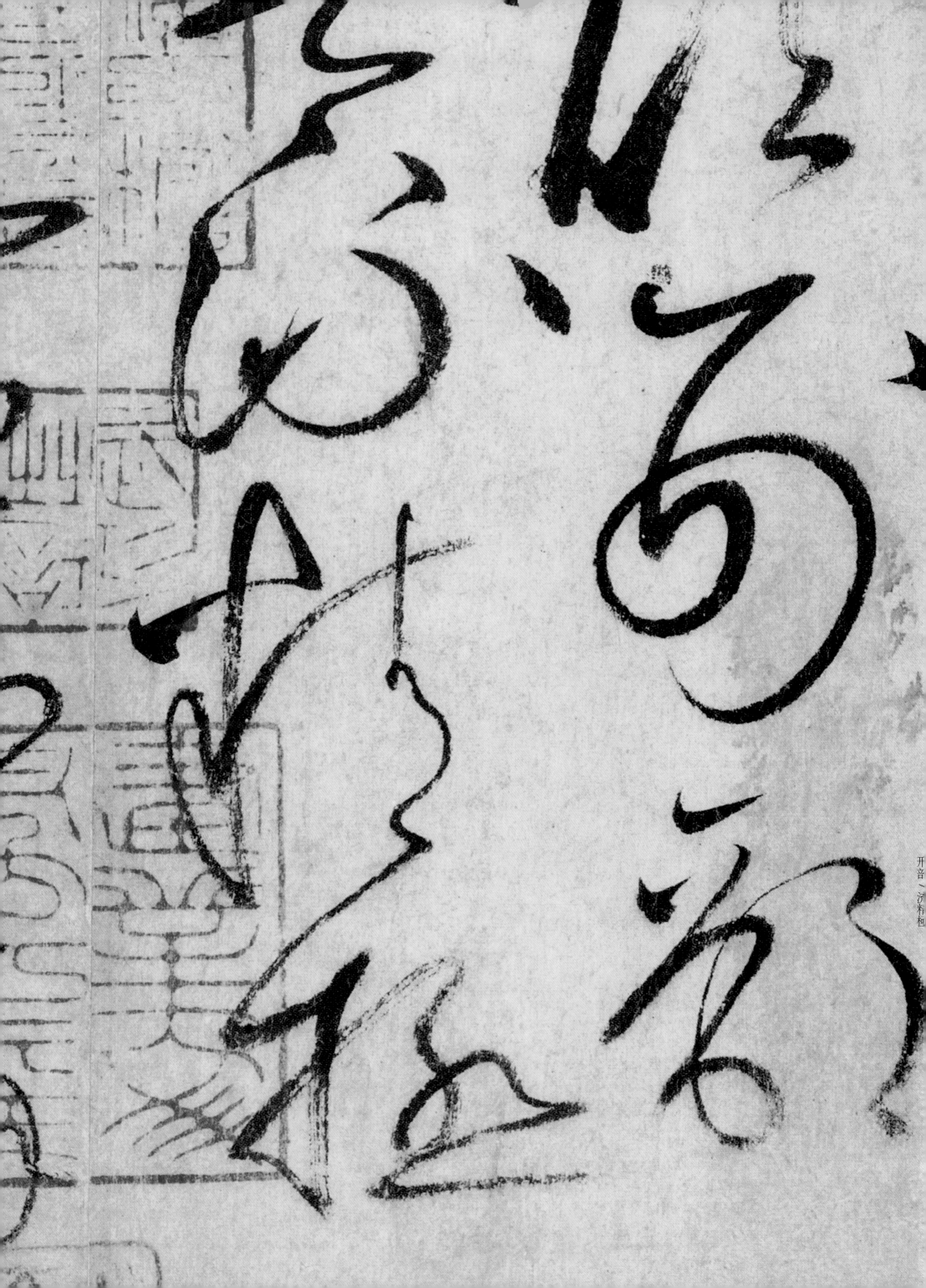

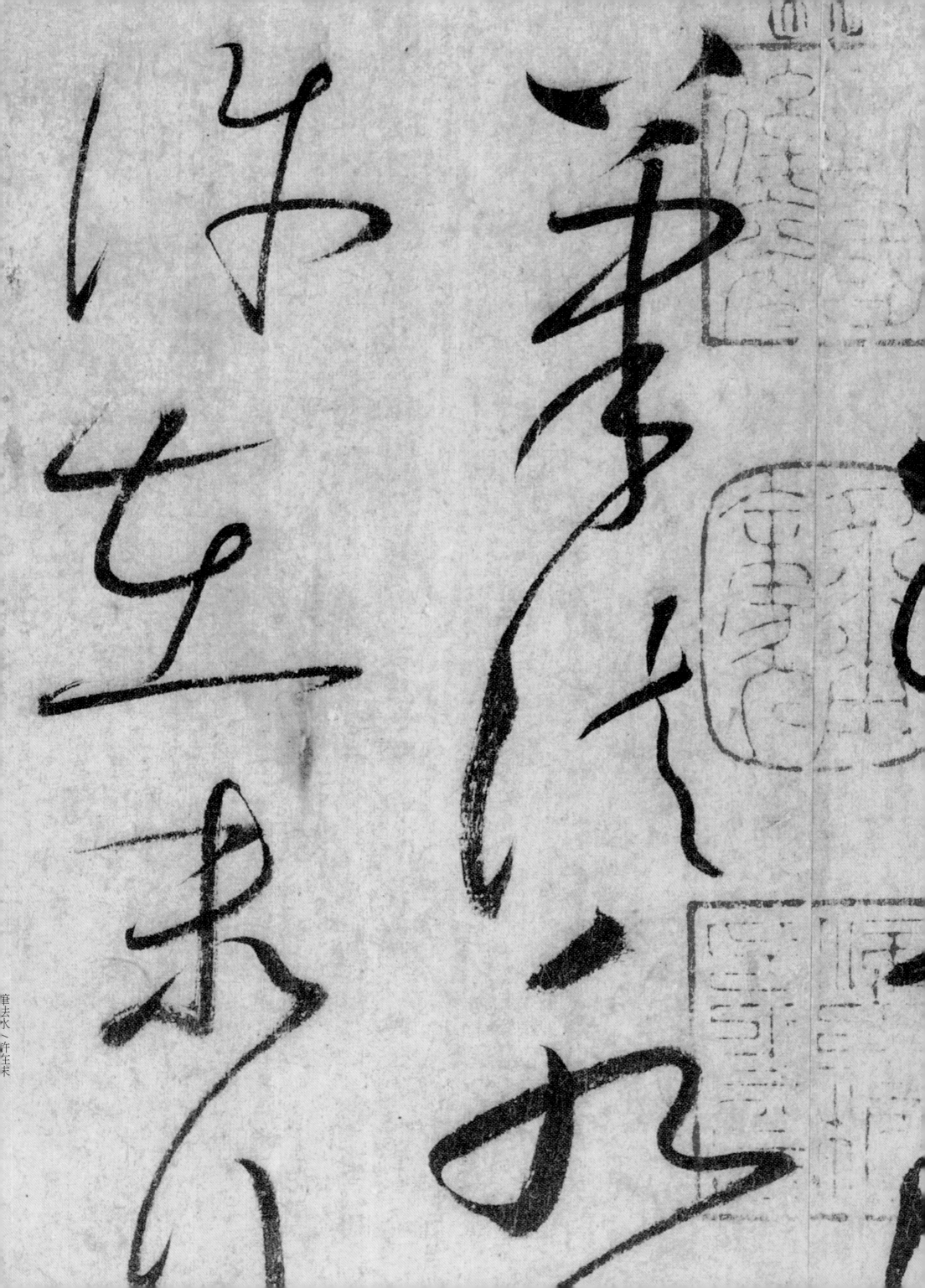

筆去水 、許生未

羲之書凍本性涼

草书

草書縱橫如亂石鋪街時

怀素家长沙，幼而事佛，经禅之暇，颇好笔翰。然恨未能远睹前人之奇迹，所见甚浅。遂担笈杖锡，西游上国，谒见当代名公。错综其事。遗编绝简，往往遇之。豁然心胸，略无疑滞，鱼笺绢素，多所尘点，士大夫不以为怪焉。颜刑部，书家者流，精极笔法，水镜之辨，许在末行。又以尚书司勋郎卢象、小宗伯张正言，曾为歌诗，故叙之曰：开士怀素，僧中之英，气概通疏，性灵豁畅，精心草圣。积有岁时，江岭之间，其名大著。故吏部侍郎韦公陟，睹其笔力。勖以有成，今礼部侍郎张公谓赏其不羁，引以游处。兼好事者，同作歌以赞之，动盈卷轴。夫草稿之作，起于汉代，杜度、崔瑗，始以妙闻。